目录

U0130244

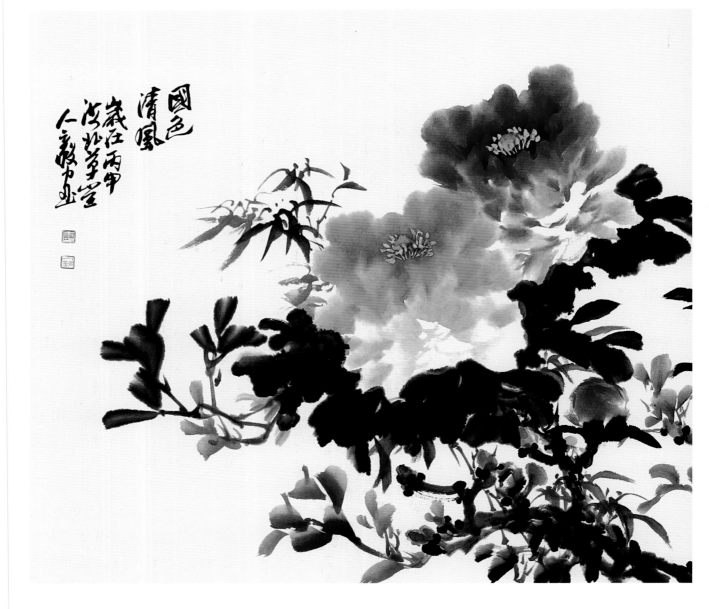

前言

国画牡丹是大家喜闻乐见的艺术形式，尤其写意牡丹，雅俗共赏，是历代画家喜爱表现的题材，有许多精品力作，形成了可供传承的文化遗产。而牡丹画的构图关乎作品的格调，本书在对前人作品进行总结的基础上，仅就写意牡丹画的构图作较系统性的诠释。

对牡丹艺术形象的塑造，是绘画牡丹的首要目的，而构图要在掌握牡丹造型规律的基础上进行创作。为此，构图是一种有指导意义的"经营"，是有规律可言的绘画法则，构图规律具有普遍性和重复利用性。构图规律来源于绘画实践，反过来又指导绘画实践，因此，要提高绘画水平，必须掌握构图的基本规律。

构图也称布局。顾恺之谓"置陈布势"，谢赫、张彦远都称"经营位置"，为画之"总要"，可见构图之重要。中国画创作包括构思、起稿、定稿、落墨、着色以及收拾整理和题跋、钤印等过程。构图属于起稿到定稿阶段的工作，后几个步骤可能还要对构图进行调整或修改，但这仍属于定稿前的补救工作。因此，构图就是把所要表现的物象按一定的原理、法则构建成一个完整画面的过程。

1. 构图原理

传统的构图原理是利用对立统一的法则处理构图中的各种矛盾，诸如整体布局的纵横、往复、开合、留白；主宾分布的聚散、疏密、顾盼、呼应；物象搭配的长短、粗细、方圆、大小以及处理手法的远近、虚实及协调、统一等，最终要获得均衡、稳定，富有动感的画面构图。

2. 构图方法

构图方法是构图原理的具体运用。在实际操作中要把握三个核心：一是整体布局的取势造境；二是宾主关系的动静呼应；三是虚实变化的对比和谐。其中"取势造境"是首要的，所谓的"势"，是指物体因举高、斜置等位置变化所具有势能，因而取"势"不是取姿势、动势、形式，而是取具有能量的趋势，只有这样才能包容或溢出相应的境界来。建构一个完整的构图，还要同时把题款、钤章，甚至题款的内容都考虑进去。

本书以图示的方式介绍牡丹画构图的方法，以传统构图法为举要，将先人在长期实践中摸索和总结出的固定程式归纳总结，形成一套科学的构图模式，即构图八法。这八种方法，从"居中法"开始讲解，亦有"连边""几何图形""文字构图"等，均配以作品图示，加以形象化的演绎，具有简便易学、通俗易懂、便于运用的特点，适于各水平层次的美术爱好者。

李人毅

2018年6月于天健江竹轩

一、居中法

牡丹的形象居中，与画幅四边分离。这种构图法使画面既饱和生动，又空灵通透，能够突出主题，营造国色葳蕤、欣欣向荣的景象，常被历代画家所运用。

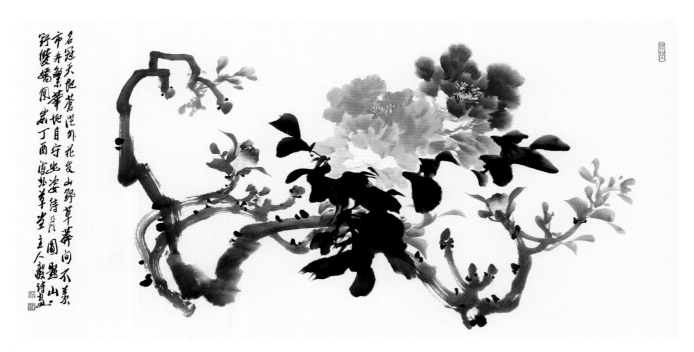

居正中之横式

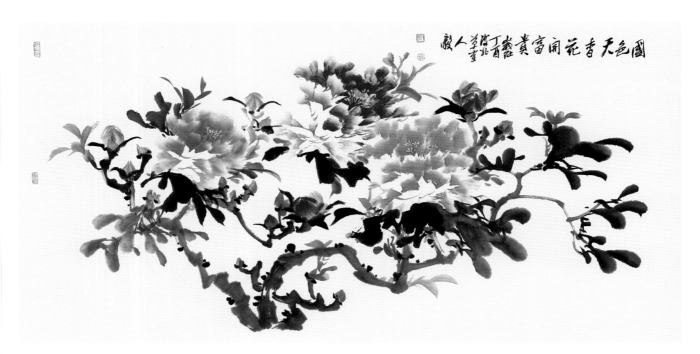

居正中之右倾式

居中法也要灵活运用，不能千篇一律。主体的牡丹花居正中，画面饱和，有端庄威仪之感。但在花冠与花蕾的布局上，要疏密有序才不致呆板。而且枝干要画出质感，老干要画得苍劲有力，与新枝形成鲜明对比，才有艺术感染力。

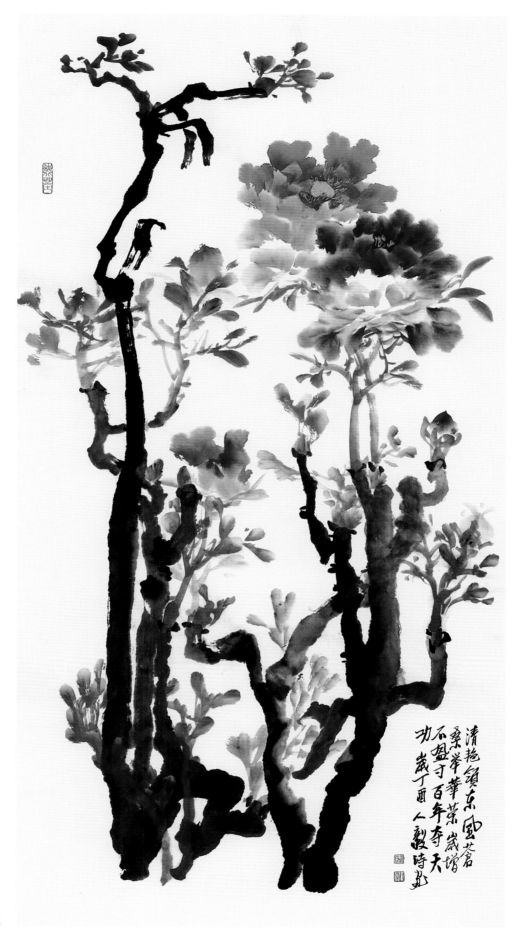

居正中之饱和式

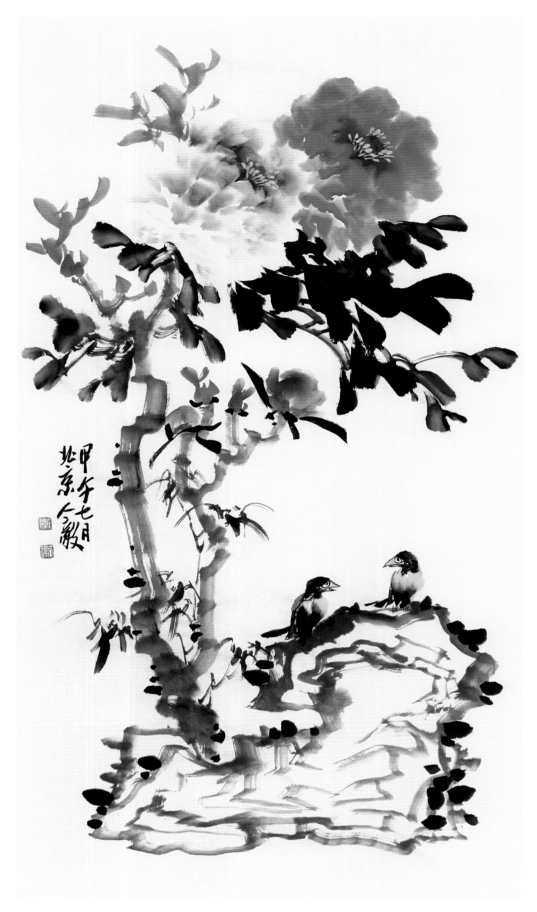

居正中之上下呼应式

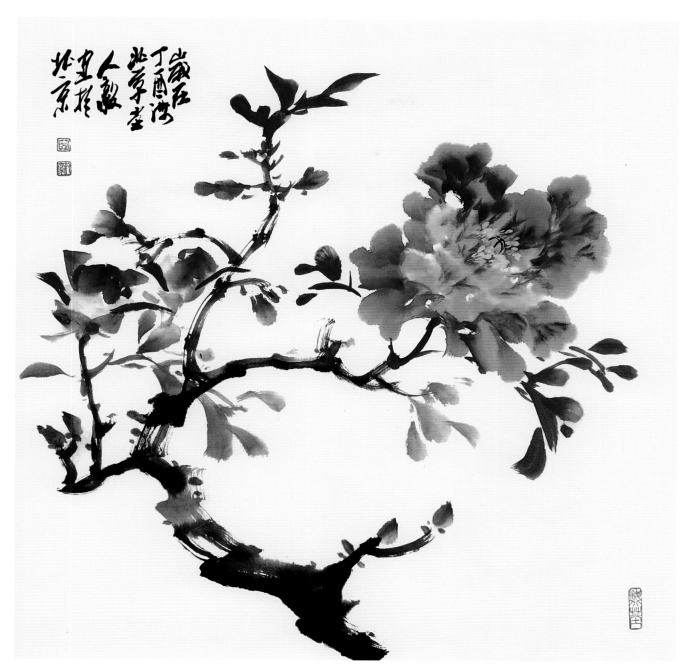

居中之主体右倾式

 一幅作品的形式美会影响艺术质量，这就把构图的作用凸显出来了。构图可谓千变万化，但是总有规律可以遵循。在这幅主体右倾式的居中法构图中，左侧的两朵小花蕾和右侧的盛开花朵相呼应，在主干左倾与枝干右旋的状态中，画面产生了动感。同时画面的留白也很重要，居中法构图就是能够使画面的四角通透，在呼应中营造虚实结合的艺术氛围。

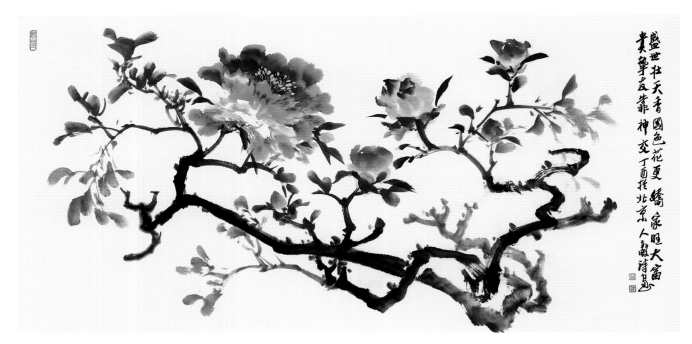

盛世牡丹天香国色花更娇家明大富贵举友靠神交丁酉於北京人敬诗书

居中之左倾式

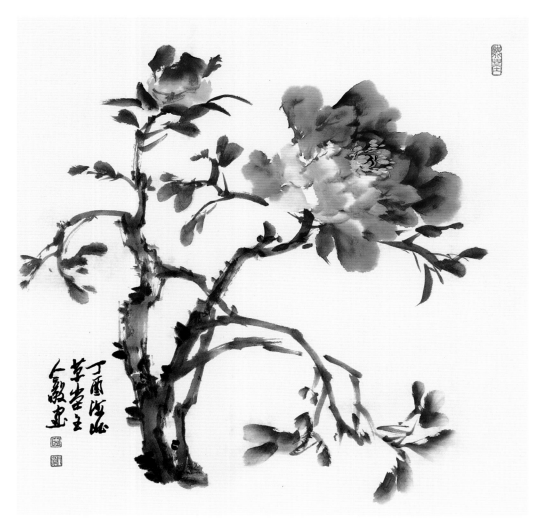

丁酉泼墨草堂主人敬画

居中之方形折枝式

6

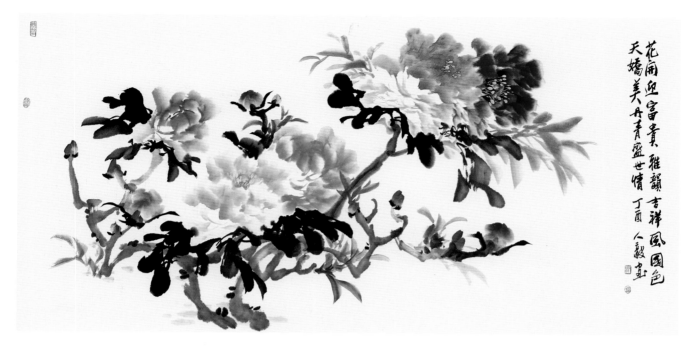

花開迎富貴　雅韻吉祥風
天嬌美丹青盛世情　丁酉　人毅畫

居中之右傾式

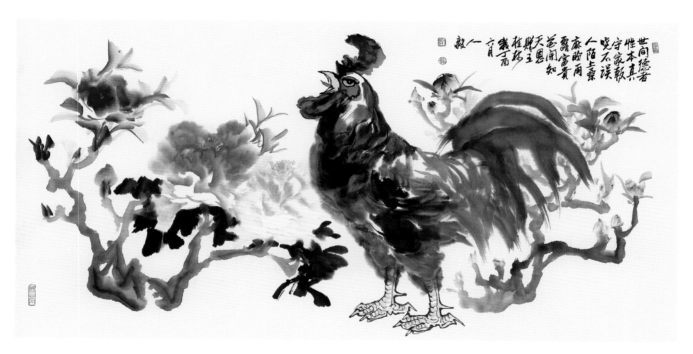

世間德者惟本真
覺宇家報不誤
人陌上蠡
麻晴雨
露富貴
花開
天恩
賢知主
桂枝
栽丁酉
毅人

居中之横向饱和式

　　居中法在横幅构图中运用得比较多，因为可以在变化中表现主题，更适合笔墨语言的发挥，可以随意经营被表现对象在画面中的位置，无论花冠是左倾还是右斜，只要主体位置居中，画面一定会通透灵动，富有变化。为此，居中法是画牡丹及画花鸟画常用常新的一种构图形式。

二、连边法

　　在传统构图中，连边法被广泛使用。画牡丹更离不开连边法，连边法就是画面主体与边缘线相连，无论是连一边，还是连两边、四边，都能为"国色天香"的主题服务，画出许多构图不同、样式新颖的作品来。

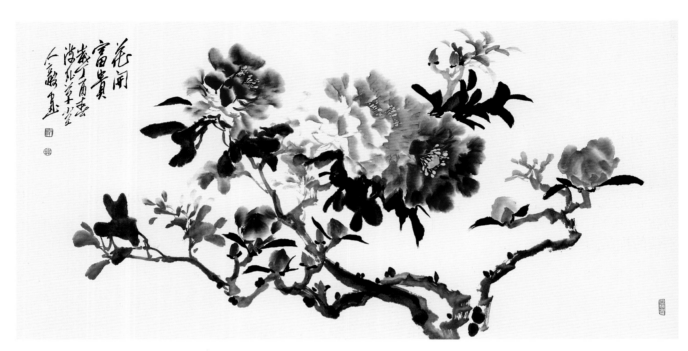

连一边之折枝式

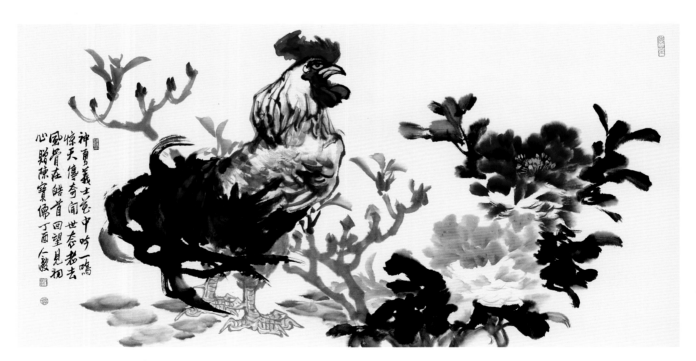

连一边之连下主体向右倾式

画牡丹往往容易构图雷同，掌握了连边法就会使创作思路扩展，画出多变的样式，使笔下的牡丹熠熠生辉。因为仅"连一边"的形式就可以画出"连上下左右"的不同构图来。右图连右上扬式就是一例，由于有了山石的衬托，画面呈现出险奇、和谐的氛围。在连一边的构图中，连下边的形式用得比较多，但是也可以画出变化，创作许多构图别致的作品。

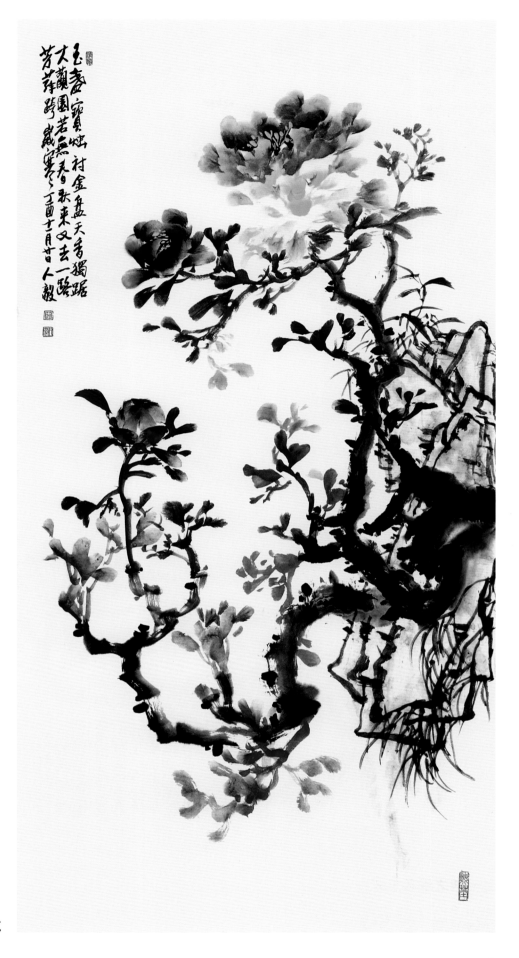

连一边之连右上扬式

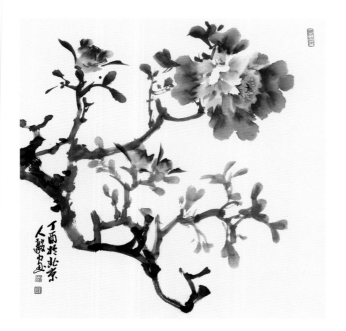

连一边之连左饱和式

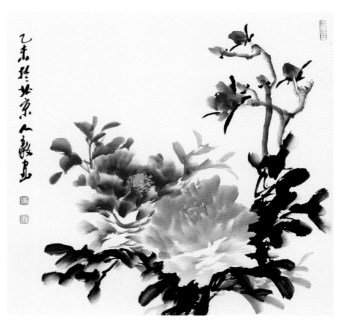

连一边之连右下式

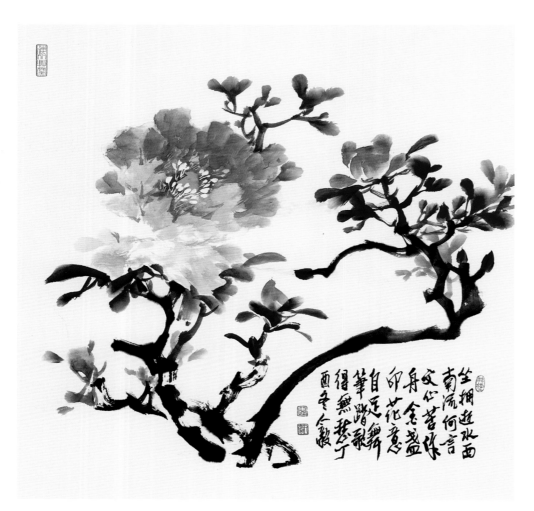

连一边之连右捧珠式

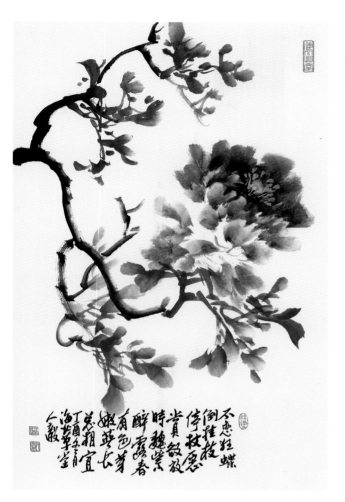

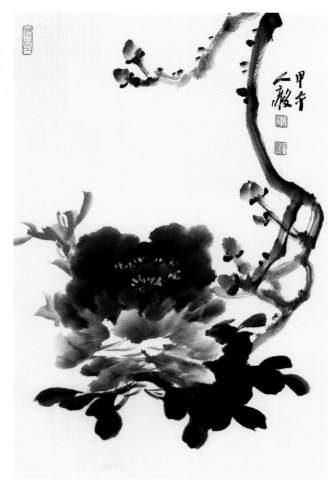

连两边之右上式

连两边之左上式

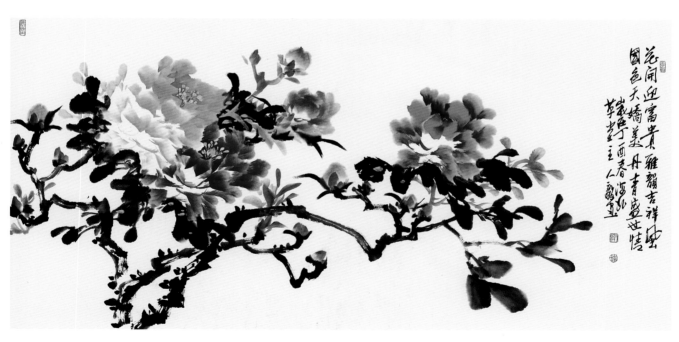

连两边之左下式

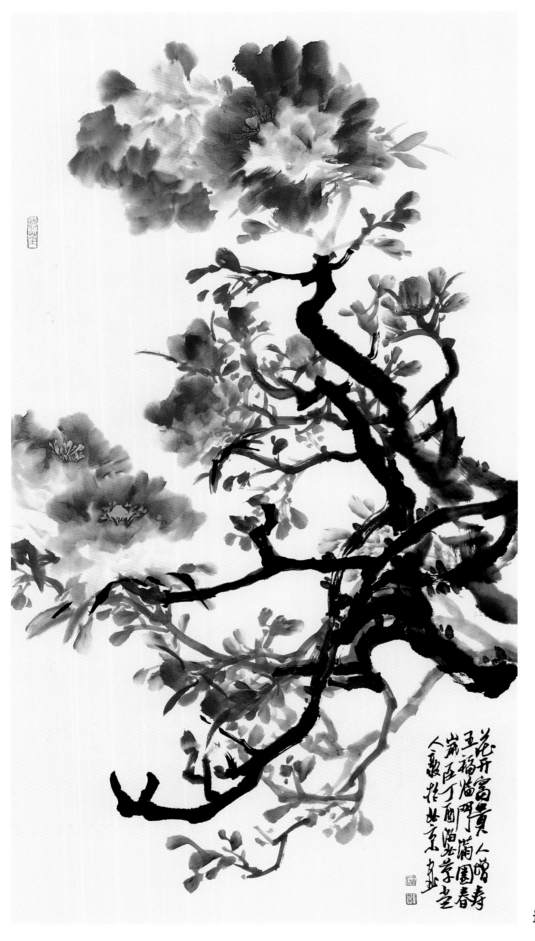

由于牡丹生长规律的缘故，枝干呈多株丛生状，枝叶繁茂成扇形，连两边构图方式用的很多。一般连下左、下右为画家常用构图方法，予牡丹以端庄雍容之感。竖幅画面连左右两边的形式虽然并不常见，却给人一种新奇感。同样，连上左、上右的构图形式也都很别致。

连两边之左右式

连两边之左重右轻式 连两边之右下主体上扬式

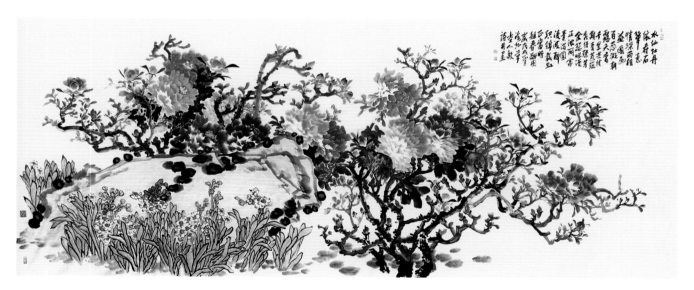

连两边之连左下主体饱和式

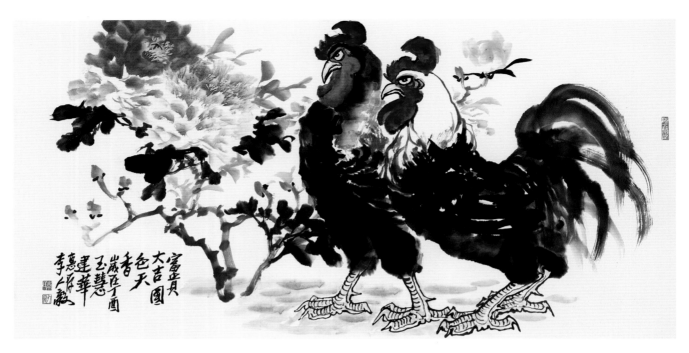

连两边之连上下式

连边法在运用时应该结合创作主题，细心经营，如连底部主体靠右或靠左上扬式（见左图与上图），可以演化出不同形式的作品。

连两边之主体居左下式

连三边之空一角式

连三边之险中求稳式

连三边之饱和式

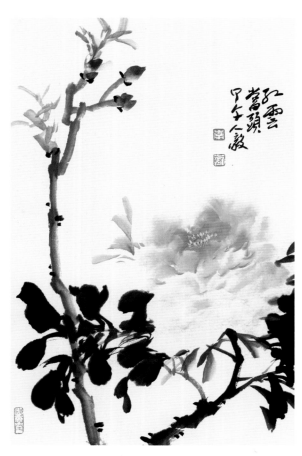

连三边之下重上轻式

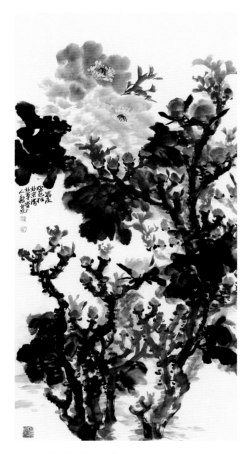

连三边之主体上扬式

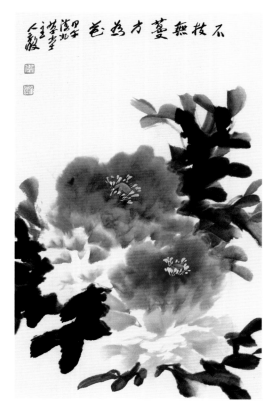

连三边之主体居下式

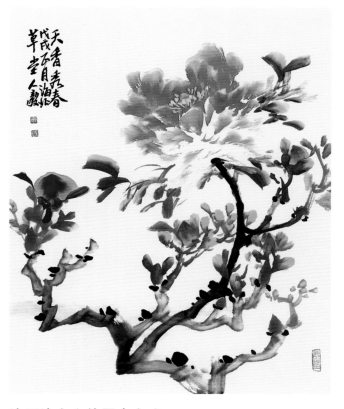

连三边之主体居中上式

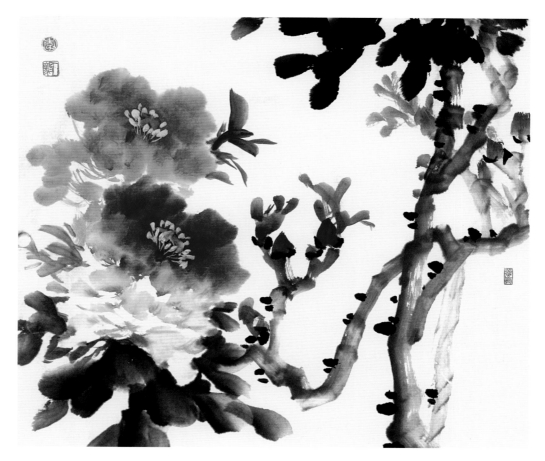

连四边之主体左倾式

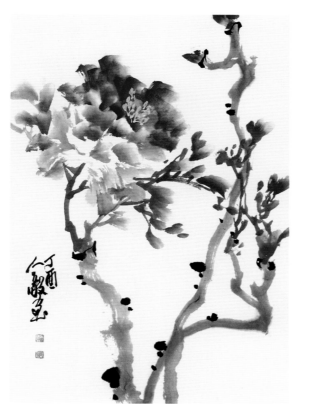

连四边之主体居左上式

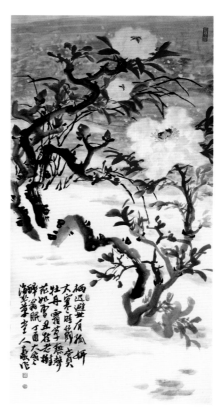

连四边之主体上扬式

三、呼应法

呼应法有多种艺术形式可言，主要有上下呼应和左右呼应两种形式。这种构图法便于表现动植物与牡丹相关联的作品，如《大吉牡丹图》等。呼应法可以使画面主次分明，增强画面的节奏感。

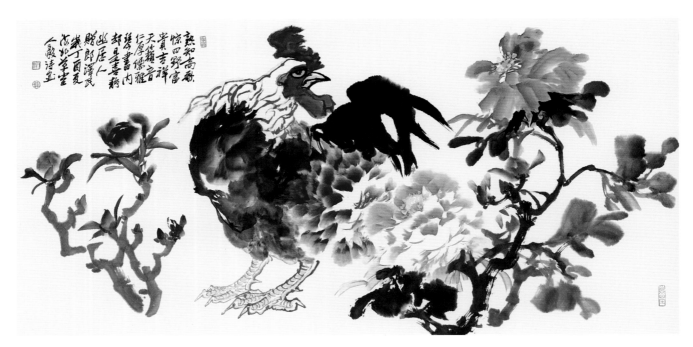

呼应法之主次呼应不等式

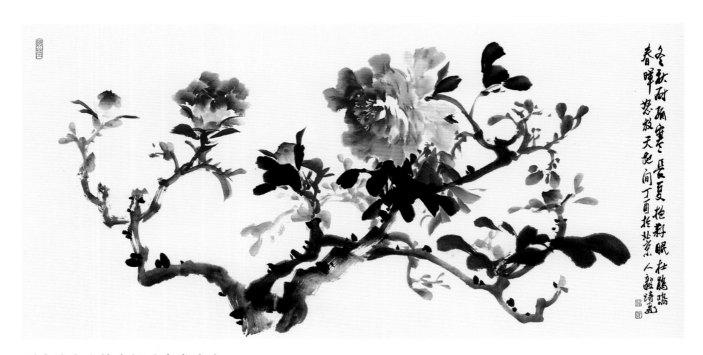

呼应法之主体右倾动中求稳式

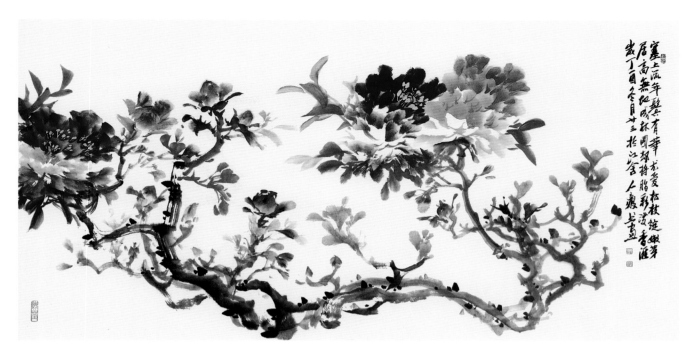

呼应法之左右呼应式

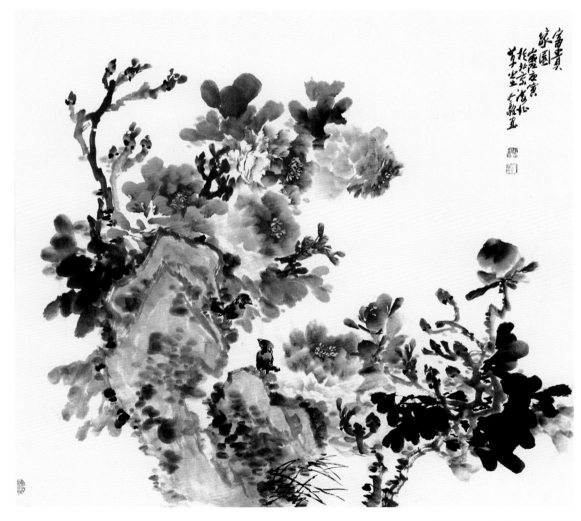

呼应法之上下呼应式

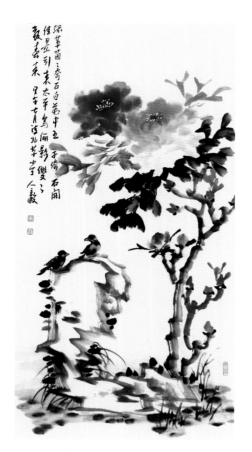

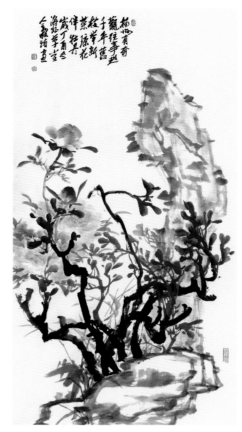

呼应法之左轻右重下连式　　　　呼应法之主体居中上下呼应式

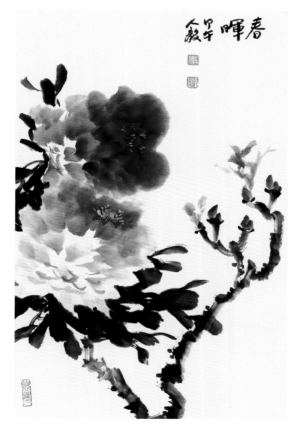

呼应法之左实右虚式　　　　　　呼应法之上实下虚式

20

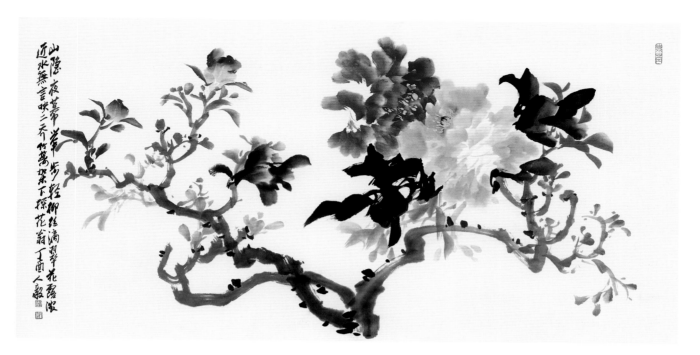

呼应法之主体居右大势平衡式

呼应法之中虚式

呼应法之左右逢源式

四、两线、三线法

画牡丹也要以线为魂，两线、三线法丰富了作品的构图方式，便于表现内容纷杂的画面，展现牡丹作品的形式美。无论上插法的两线分歧式，还是下垂法的两线交叉式，都能营造鲜活的艺术佳构。

上插法之主体居下式

两线、三线法在牡丹构图上运用很广泛，是由主体线和辅助线及破线在相互对立统一中营造出优美的画境。线的运动变化无穷，但是我们总是会总结出其中的规律来。此法大体可归纳为四种形式，即上插法、下垂法、三线纵横法和三体回折法。这四种构图方法都是在线的律动中展示形式美，为表现主题服务。此法便于学习运用，一旦掌握了构图规律，就会得心应手地创造出多姿多彩的作品，为国花传神写照。

上插法之主体右插式

在一幅作品中，要有整体的动态趋势，也就是构图中的动势线。这动势线或平行，或交叉，或曲折，或迂回，都要在相互制约中使画面表现和谐的美感。上插法就是可以诠释这一构图法则的艺术形式之一。前边的两幅作品，第一幅是两线平行上插，簇拥和托起下方雍容华贵的牡丹花，在线面对比中彰显上插法的造型美。而上图的两条上插的动势线虽并不相交，却在变化中突出了主体形象。

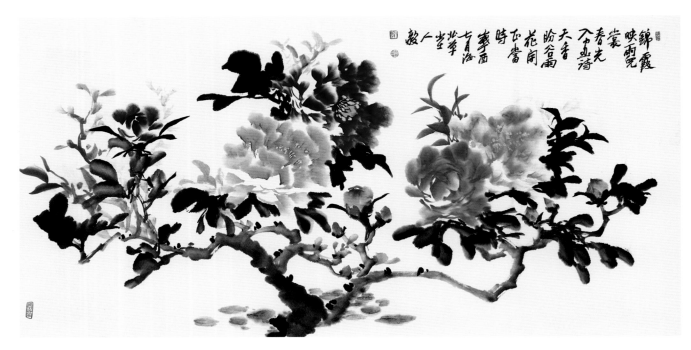

锦霞映雨觉霓裳
香光入画诗
天香盼谷雨
花开正当时
寒面北辜
青海
毅人

上插法之主体居中式

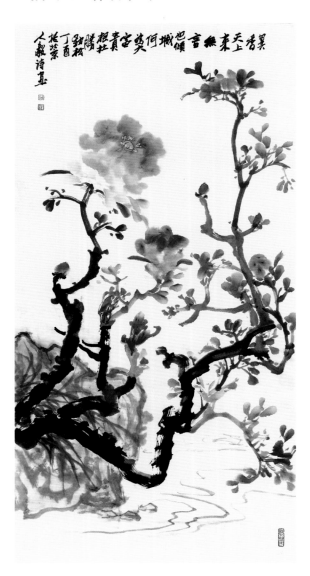

人毅诗画
拒荣丁酉
劲枝
拒社
贵宾英
何城
世倾言
无来天上香异
上插法之主体上扬式

24

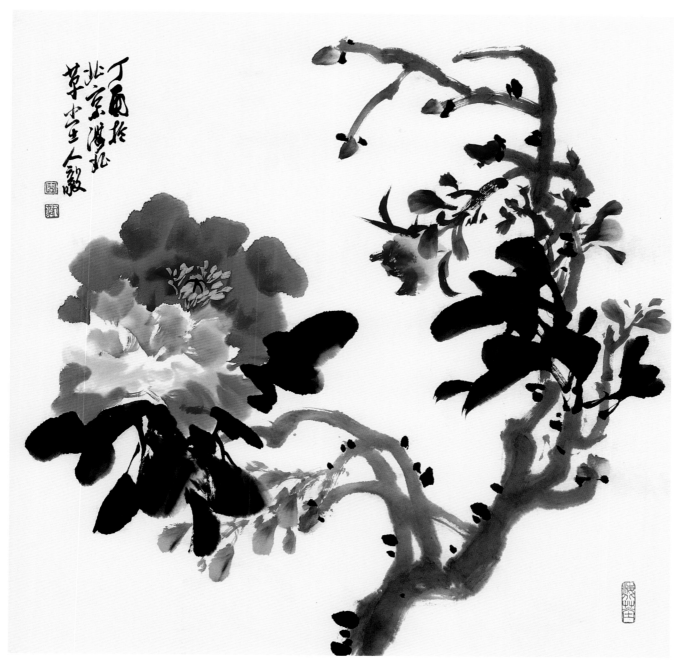

上插法之主体左插式

　　在上插法中，无论主体左插式，还是副体居右上扬式，或者主体置顶式，都有一条上扬的动势线在画面中主导着构图的大势，无论主体的花冠还是客体的枝叶，都以其优雅的姿态展现出动态美，在共生共荣中表现画面的多样性，以便塑造出千姿百态的牡丹佳作。

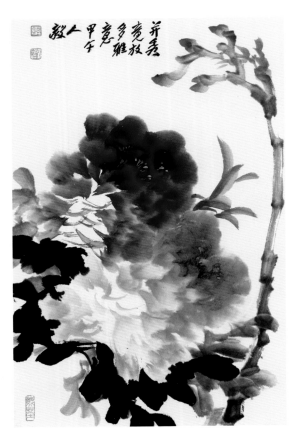

上插法之副体居右上扬式

上插法之主体置顶式

下垂法主体居下上扬式

下垂法之主体右折式

　　下垂法的构图方式，在表现牡丹的创作中并不常用，一旦成功画出来便是创新尝试。如上图的《艳色馨风红绡春》一画，花王俊俏，有一种飘飘欲仙的感觉。下垂法一般的形式是枝干下垂花冠上挑，如左页《望春归》的主体居下上扬式。牡丹花的动势上扬，有奇险之状，令人心动。这就是构图取势多样性的魅力。

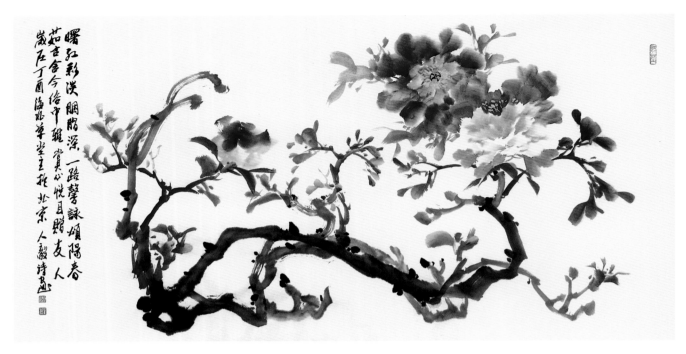

三体回折之右折回首式

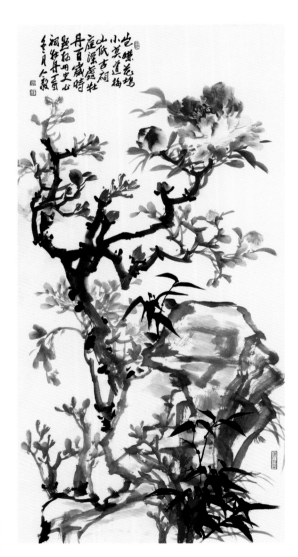

三体回折之主体右上式

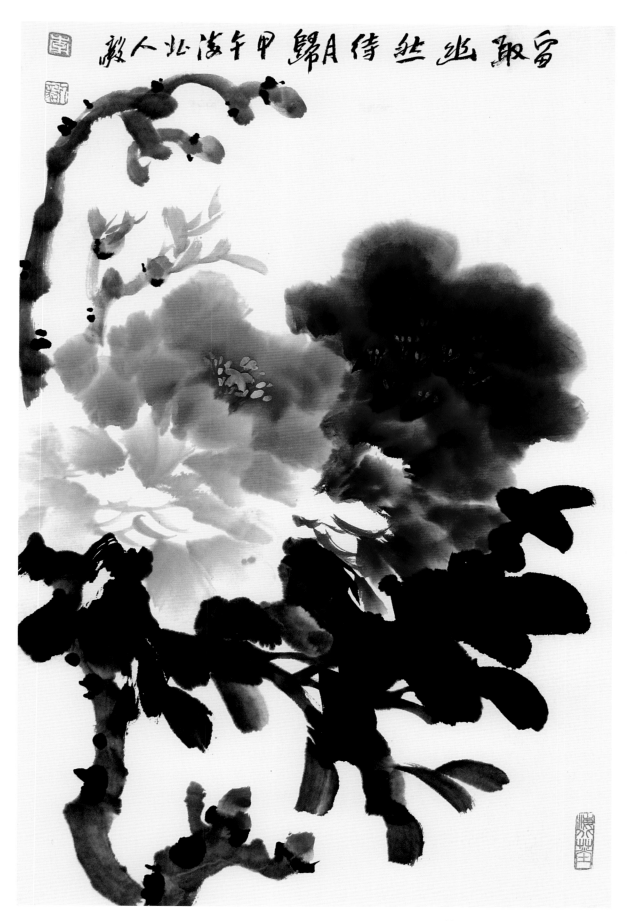

富取幽姿�偶然倚月待归朝甲午北海人作

三体回折之主体居中饱和式

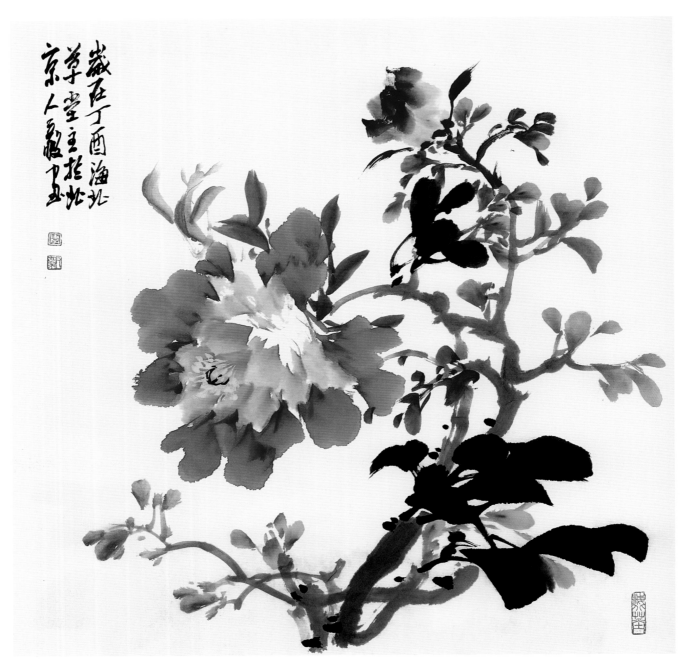

三体回折之主体左折式

三体回折法与三线纵横法是以主线、辅线、破线三条线作为基本构图手法来表现画面，无论主体的花冠呈现出居中、上扬，还是回首的样式，都是三条动势线的屈伸交汇，从而产生艺术效果。P28上图《曙红彩淡胭脂深》（三体回折之右折回首式）应是三体回折式构图的范例。而上图的左折式构图蕴含着"犹有芳菲见羞容，新妆不语自悠然"的诗情画意。

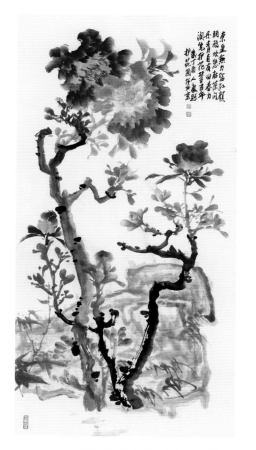

三体回折主体上扬回望式

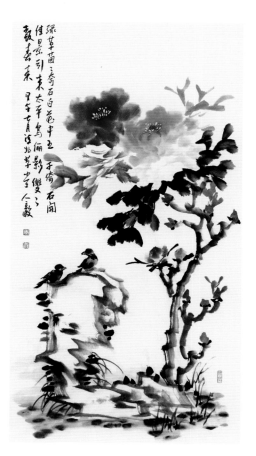

三线纵横法之主体回折斜插式

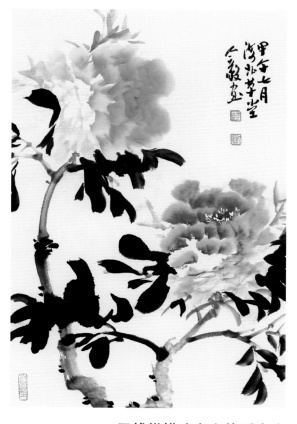

三线纵横法之主体呼应式

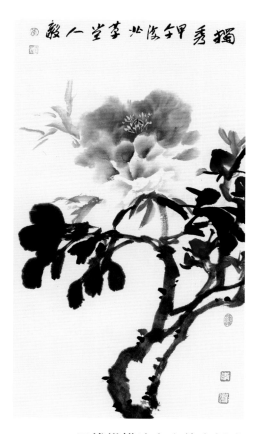

三线纵横法之主体上插式

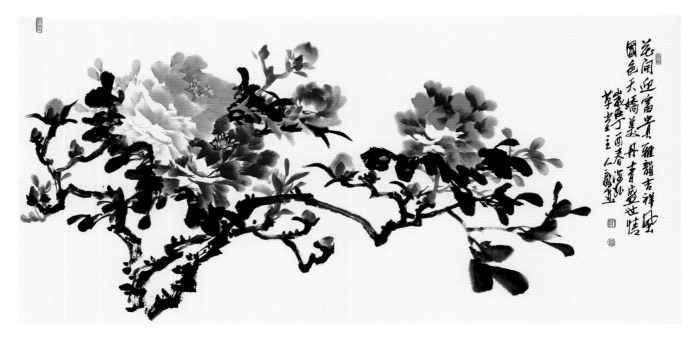

三线纵横之横幅右插式

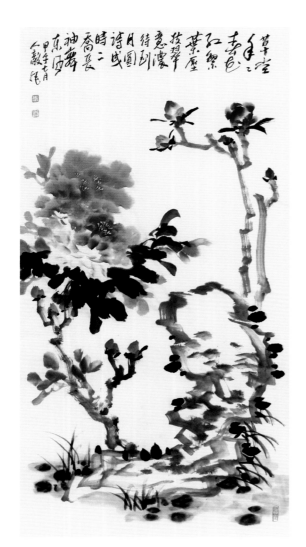

三线纵横之主副体呼应式

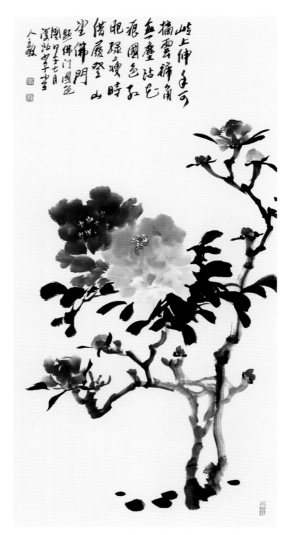

三线纵横之主体居中式

五、几何形构图法

三角形构图法包括三角形构图和半圆形构图两种方式，而半圆形构图中又分C形和U形两种图示。形式决定内容，掌握运用了这种构图方法，就会拓宽牡丹画的创作思路，更好地展现画作的内涵。

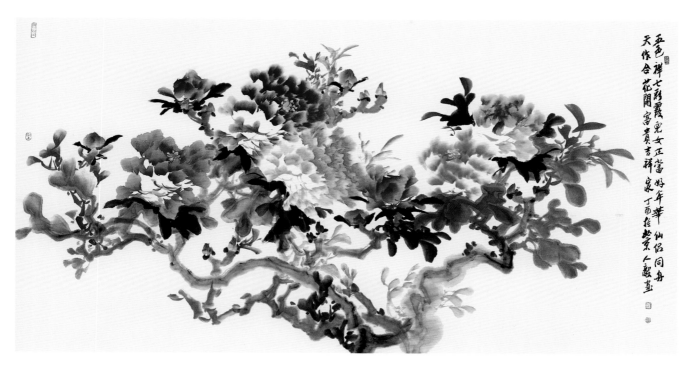

钝角朝下正三角形构图式

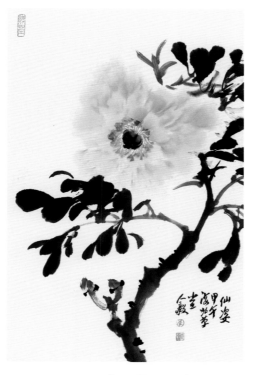

三角形构图锐角倒立式

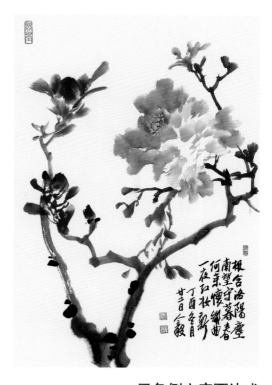

三角倒立空两边式

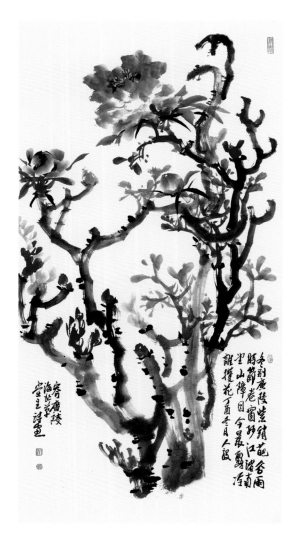

三角形构图之占一边空两角式

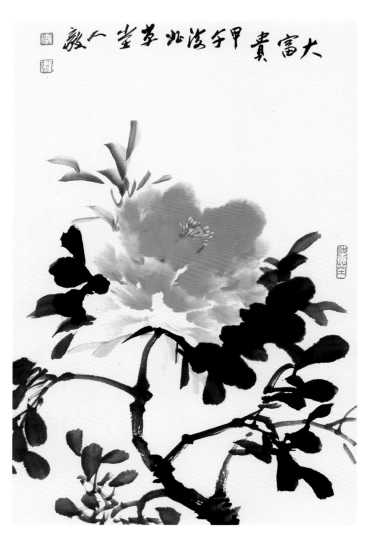

三角形构图之金字塔式

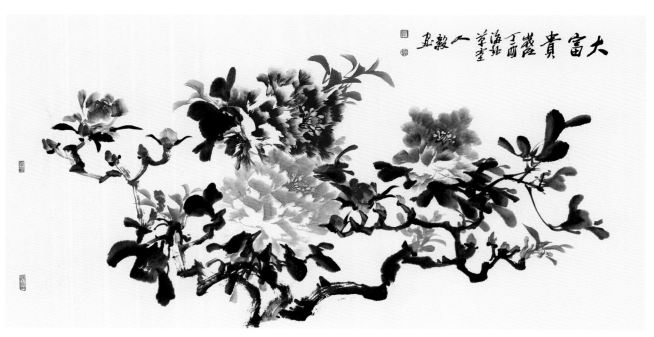

三角形构图之钝角倒立式

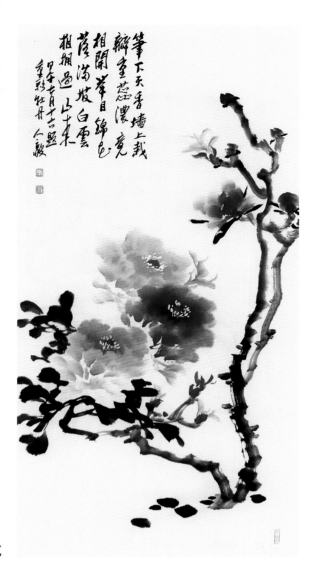

筆下天香墻上栽
瓣奎蕊濃艷
相開葉目錦色
蔭濃發白雲
相相過山中來
丁酉青十六熊
重彩牡丹人毅

三角形构图之锐角朝上式

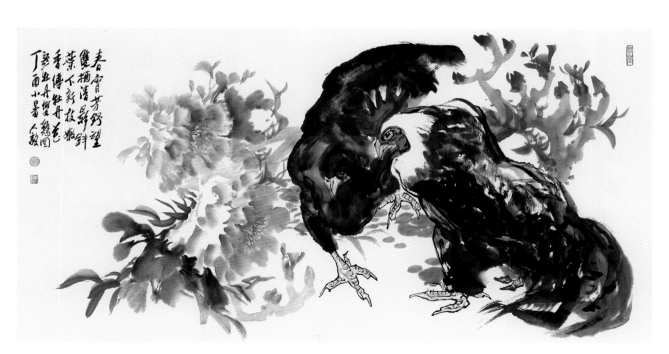

春宵芳野望
雙栖清影斜
葉下新枝發
香傳牡丹花
興此牡丹雙鶏圖
丁酉小暑人毅

半圆形构图之反U字式

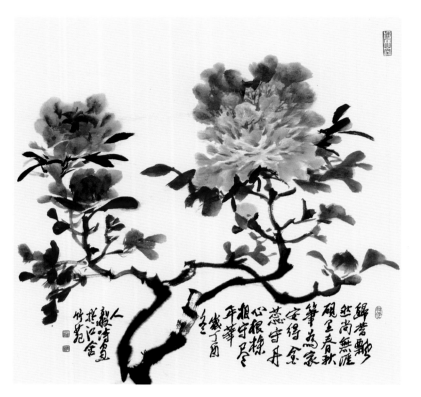
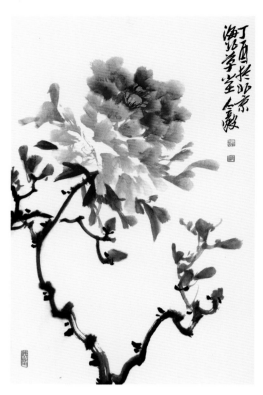

半圆形构图之右重左轻式

半圆形构图之正C形上重下轻式

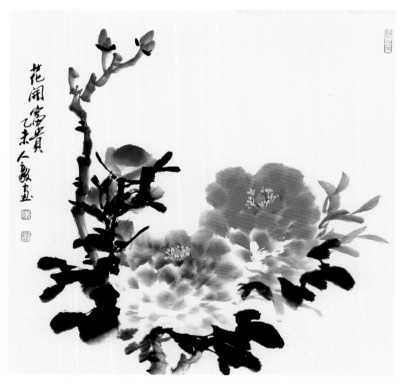
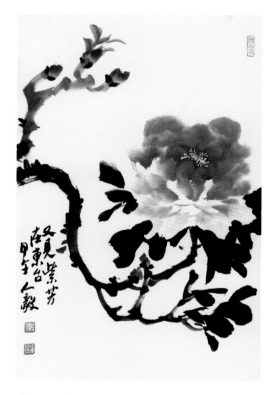

半圆形构图之C形主体下沉式

半圆形构图之正C形主体右中式

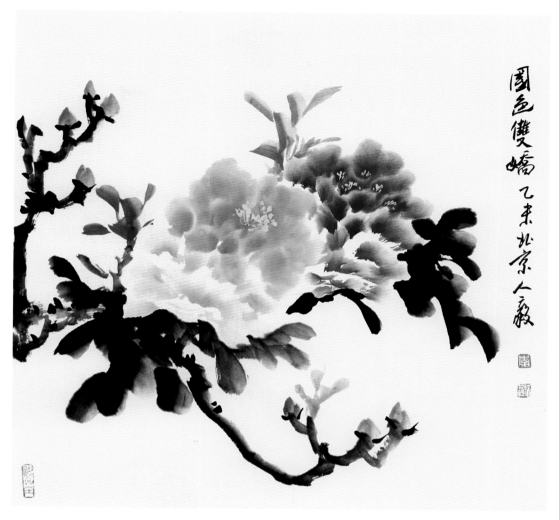

半圆形构图之怀抱双珠式

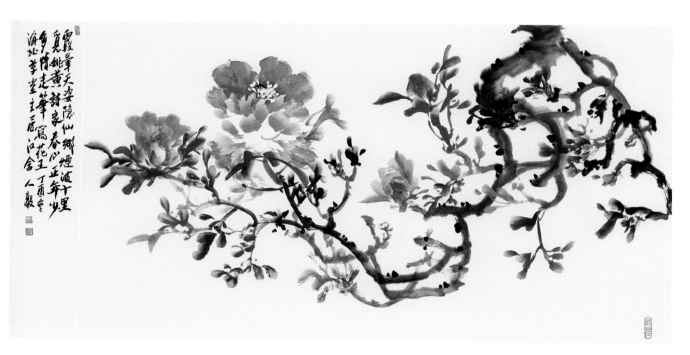

半圆形构图之变体U形式

六、文字构图法

　　文字构图法，就是以文字的形象结构组成一幅画面构图。常用的有"之"字构图法和"十"字构图法。"之"字构图也称之为S形构图，利用"之"的曲线形态，形成一种律动之美，可翻转，可斜置，通过变换位置产生多姿多彩的画境，在传统构图中应用普遍。"十"字构图法是利用两线交叉形成纵横式构图，更具有象征性的意义，适合表现内涵丰富的作品。

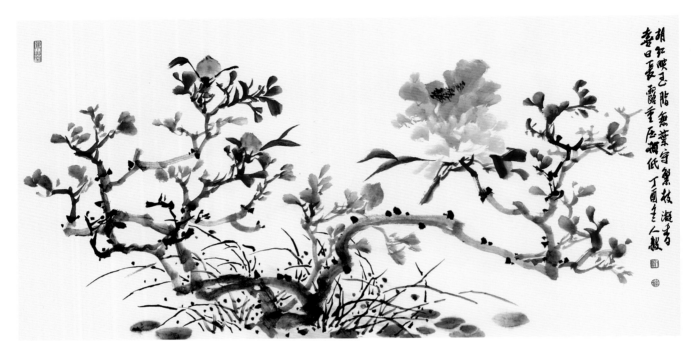

之字形构图之横卧式

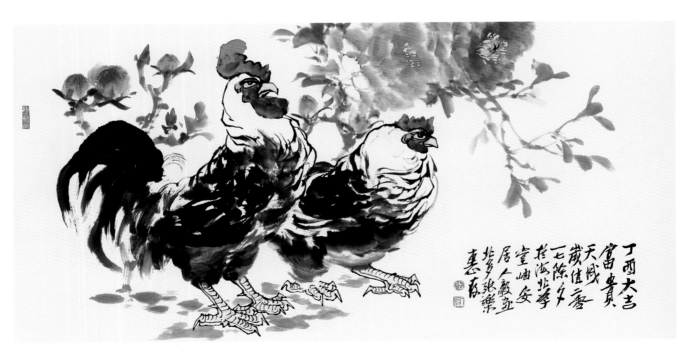

之字形构图之横S形主体居中式

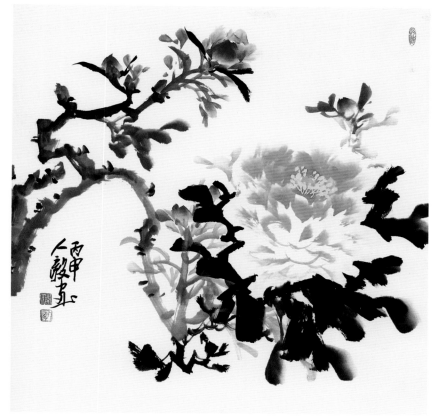

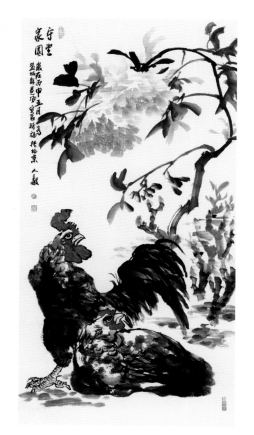

之字形构图之左上右下垂连式　　　　之字形构图之反S形上轻下重式

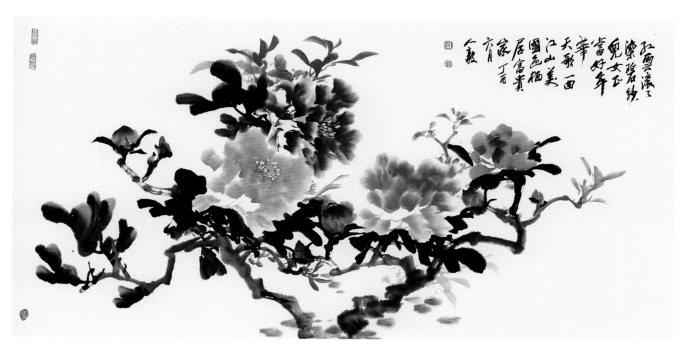

十字构图法之横幅题款右上呼应式

十字形构图切忌不要过于平稳，要追求静中求动的开合之势，使作品有律动的变化美。通过花蕾和花冠相呼应、枝干与花朵形态的对比，就能画出新颖的作品。

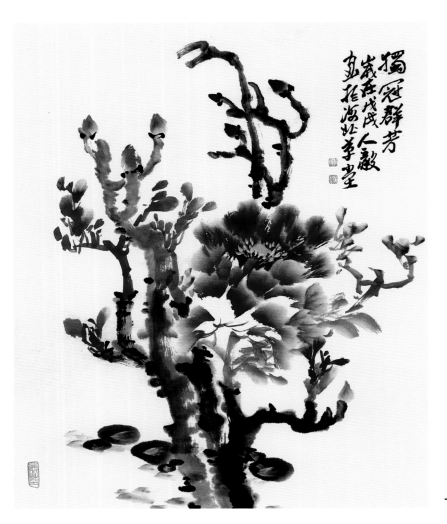

十字构图法之主体居中式

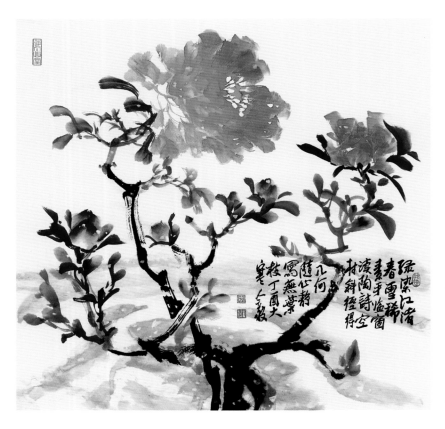

十字构图法之花蕾横向呼应式

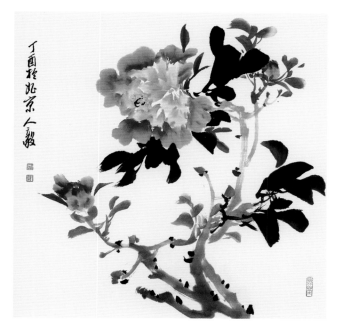

十字构图法之主体左倾式

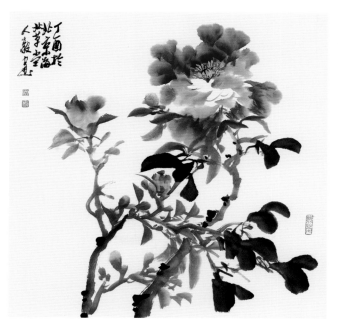

十字构图法之主体上扬式

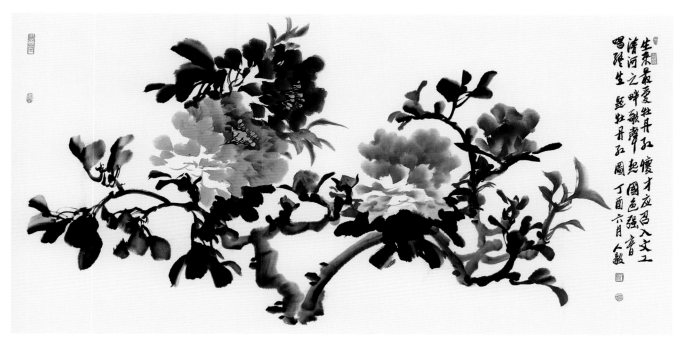

十字构图法之正十字偏左式

　　运用十字形构图法，会使画面稳定，传递出国色天香、雍容华贵、艳冠群芳之感。在饱和中求变化，会使画面更加清新灵动，凝重中不失俊俏，庄严而又秀丽。这种构图法在创作中运用广泛，也形成了静中求动、法中求变的许多范例。如主体左倾式、正十字偏左或偏右式，都能产生令人陶醉的视觉效果。

七、平面构成法

平面构成法来源于传统的壁画形式构图方法，物象不交叉或重叠，画面不要求有三维深度，是一种平铺直叙的表现方式，在现代绘画中也被广泛应用。但西方绘画中讲究以黄金分割线来建构画面的构图方式，也是我们应该学习的。

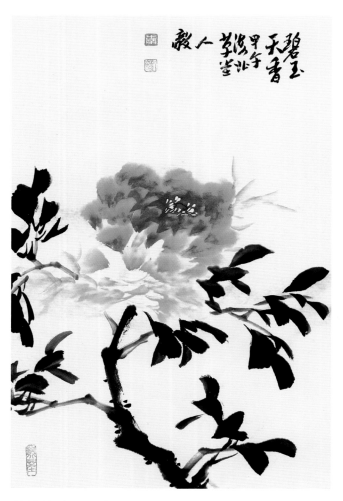

单株构成法之枝叶开放式

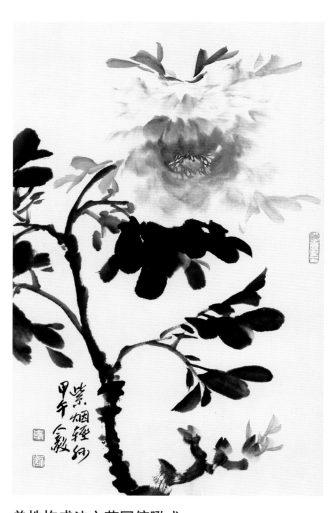

单株构成法之花冠俯瞰式

走进牡丹园写生是画好牡丹的方法之一，大片的牡丹会使人眼花缭乱，无从下笔，因此画出单株牡丹的变化很重要。这里所展示的图例可供参考。无论"花冠俯瞰式"，还是"二乔依偎式"，又或者"曲干回首式"，只要多加练习，就可以在实践中发现可遵循的规律。

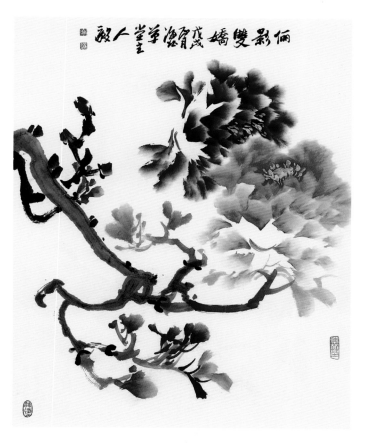

单株构成法之二乔依偎式

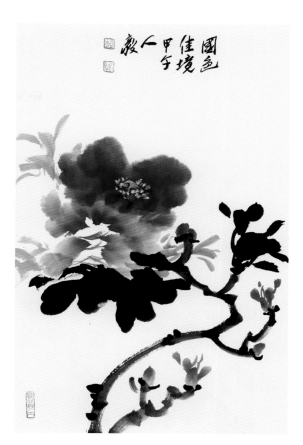

单株构成法之花冠居中式

单株构成法之犀牛望月式

单株构成法之曲干回首式

单株构成法之上虚下实式

单株构成法之独秀江天式

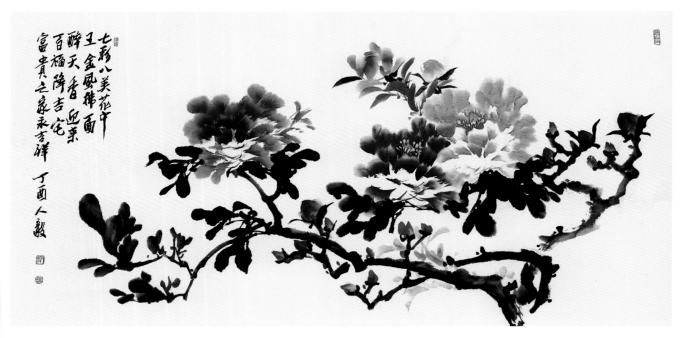

多株合成法之三友同春式

多株合成法之独秀式

多株合成法之守望式

多株合成法之主体居中上扬式

多株合成法之双株呼应式

多株合成法之主体居中式

多株合成法之主体居下式

多株合成法之饱和平铺式

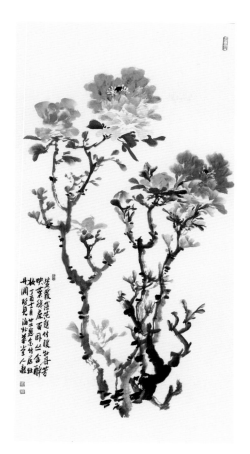

多株合成法之主体居中式

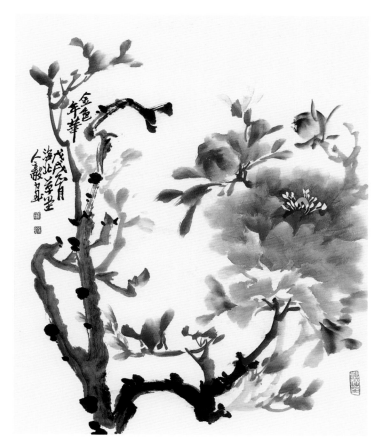

多株合成法之枝干映衬式

多株合成法之左上右下呼应式

用多株合成法进行构图时，应该处理好花朵与枝干的关系，画好枝干很重要，有了风骨支撑，才能画出牡丹的精神品格。

八、题款法

　　题款，又称落款、款题、题画、题字或款识，是中国的传统书画艺术形式之一，有着悠久的历史。题款在构图中占有重要位置，无论短款还是长款，其所在位置都有规律可循。无论题文还是题诗，都需要经营位置，便于恰到好处地表现主题。本书特将题款之法列为一章，将前人的经验归纳提炼，形成规律，便于学习和掌握。

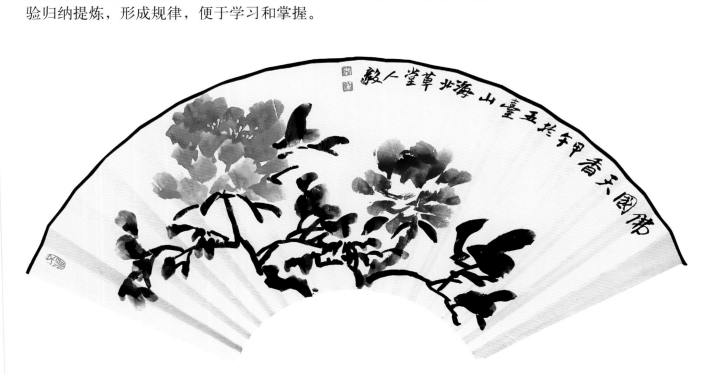

短款题写法之扇面右上式

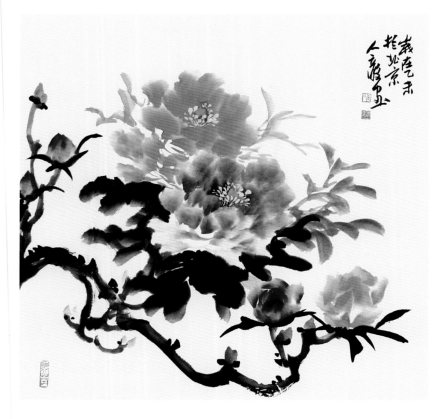

短款题写法之短款居右上式

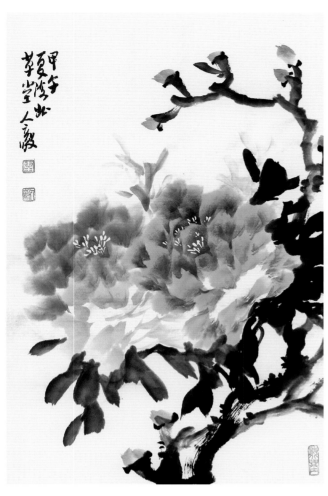

短款题写法之短款居左上式

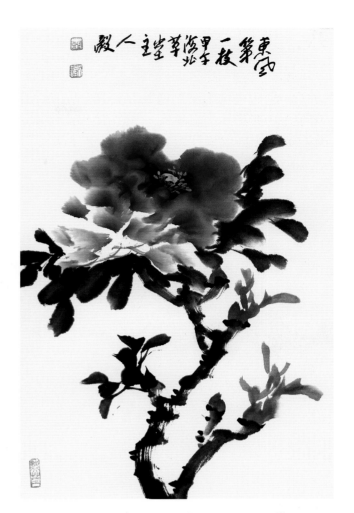

短款题写法之短款置上式

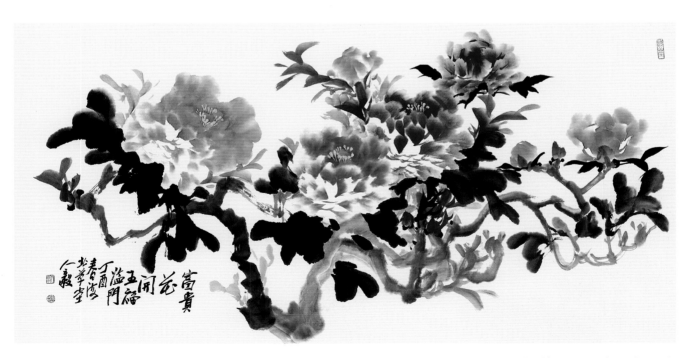

短款题写法之居左下式

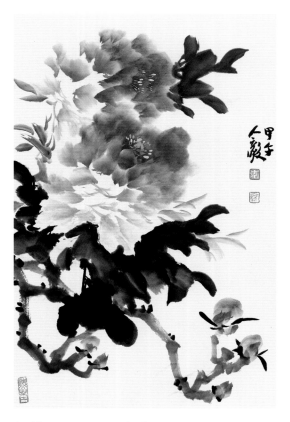

短款题写法之居右中式

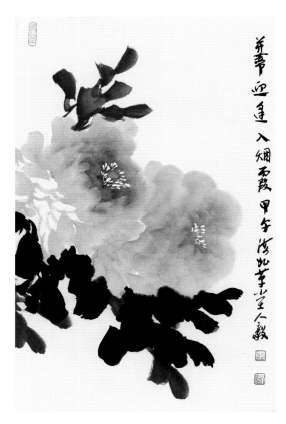

短款题写法之一炷香靠右式

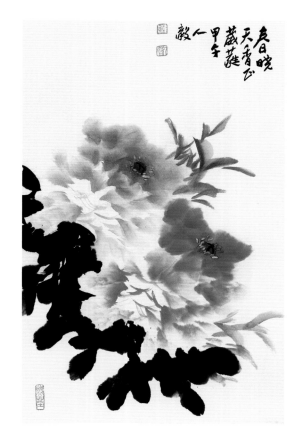

短款题写法之短款右中上式

由于题款方式不同,虽然与上图构图近似,却产生了不同的意境。

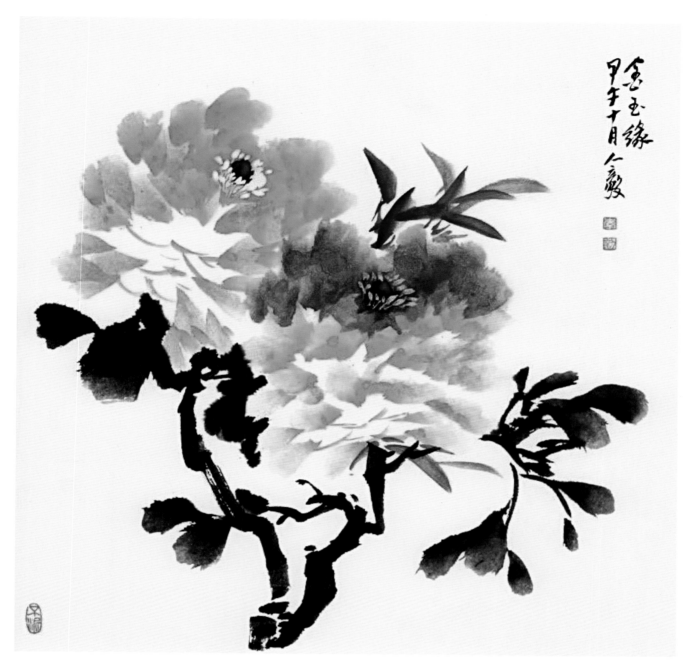

　　题好短款尤为重要。短款要和画面相对应，经营好了，就成为一幅作品不可或缺的部分，反之会破坏画面的整体效果。如前页图示中短款居右上式和短款置上式都和画面形成了一个不可分割的整体，使构图有了完整性，增强了艺术感染力。

短款题写法之横幅居一角式

短款题写法之一炷香在右上式

此画构图与左图基本相同，由于题
款位置不同，视觉效果就不一样了。

短款题写法之短款居左中式

短款题写法之方幅居一角式

　　短款题写法中的居一角式在画牡丹时运用较多，只要起到呼应作用，视觉上感到舒服，就是成功的。上图中的右上方题字和左下的压角章相对应，使画面稳中求变，活跃了画面的气氛，使构图更加完美。牡丹画属花鸟画范畴，鲜见大开大合的构图，所以有着独特的构图规律，在题款上就有特点，无论长款或短款，都要围绕和关照画面的主体来题写，这样才有利于突出主题。

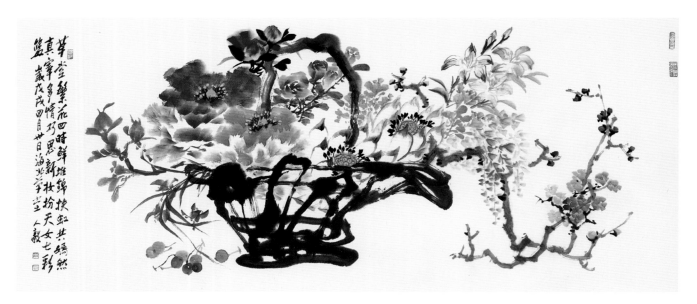

诗文长款式之横幅题字居左式

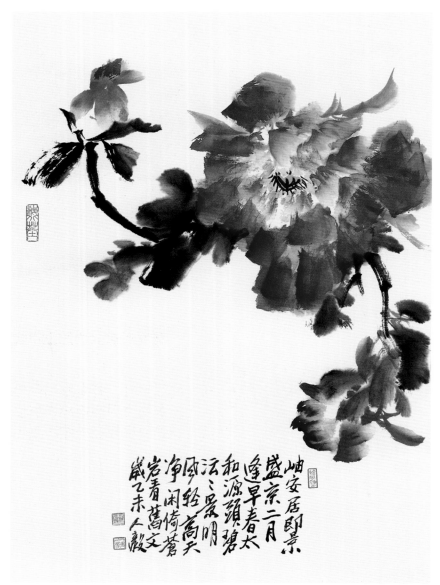

诗文长款式之居下中式

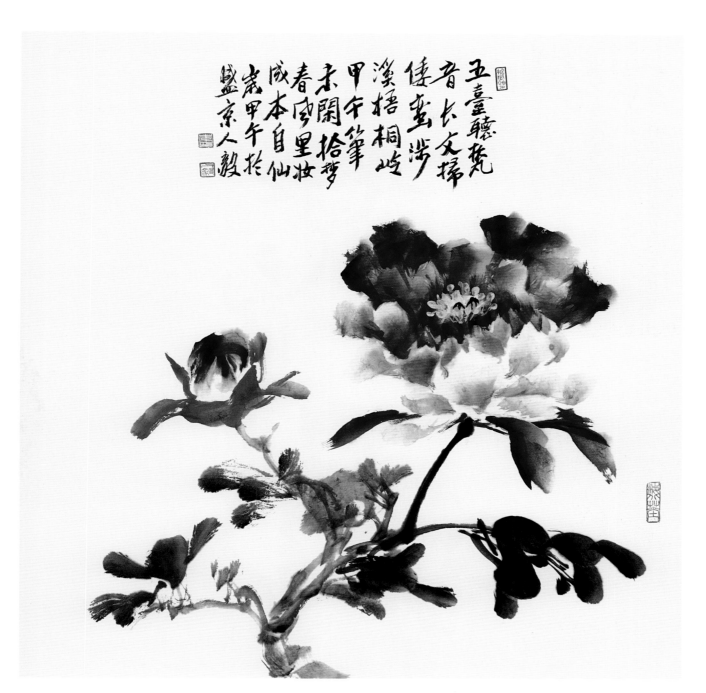

诗文长款式之居上中式

中国画的题款，包含"题"和"款"两种形式，前面谈到的在画上记写年月、签署姓名别号和钤盖印章等，就称为"款"，而在画上题写诗文就为"题"。题写诗文的章法要因画而异，有多种题法，上、下、左、右都可为之，从前面几幅画的题法中可见，款文位置的选择在一定程度上能决定构图的成败。所以要多加斟酌，使题与画完美地结合在一起。

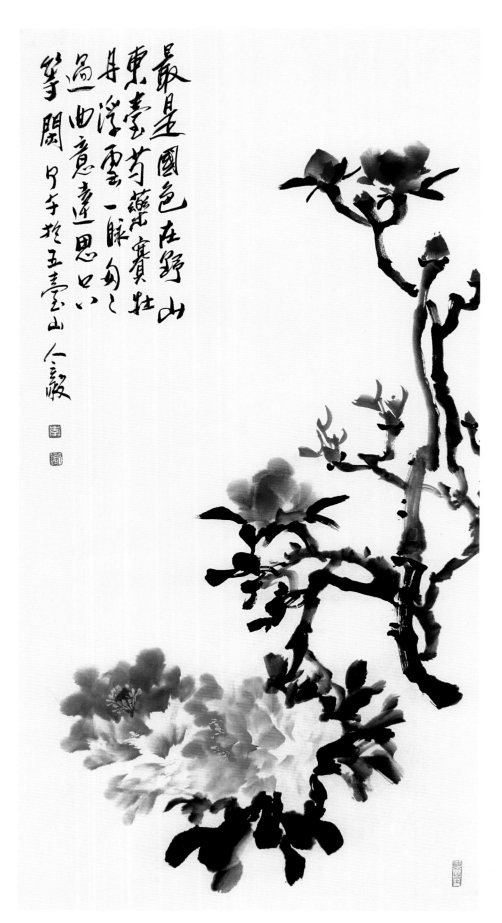

最是國色在野山
東臺芍藥寒賽牡
丹浮雲一脈勾之
過曲意臺遷思只
筆閒只于于五臺山
人毅

诗文长款式之竖幅题字居左上式

56

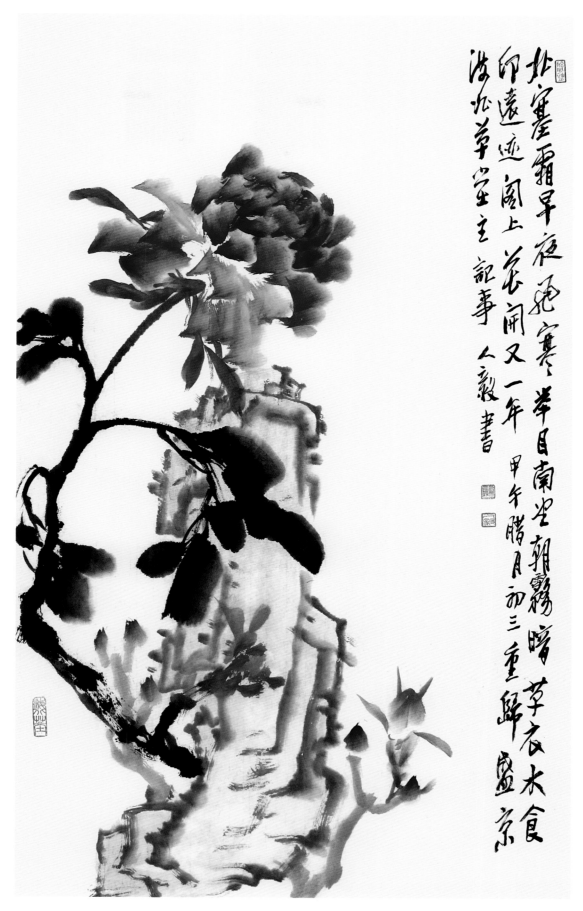

北堂霜早夜飞苑寒 举目南望朝雾暗 萃衣水食
印远途阁上花开又一年 甲午腊月初三重归盛京
溪北草堂主记事 人毅书

诗文长款式之居右上下贯通式

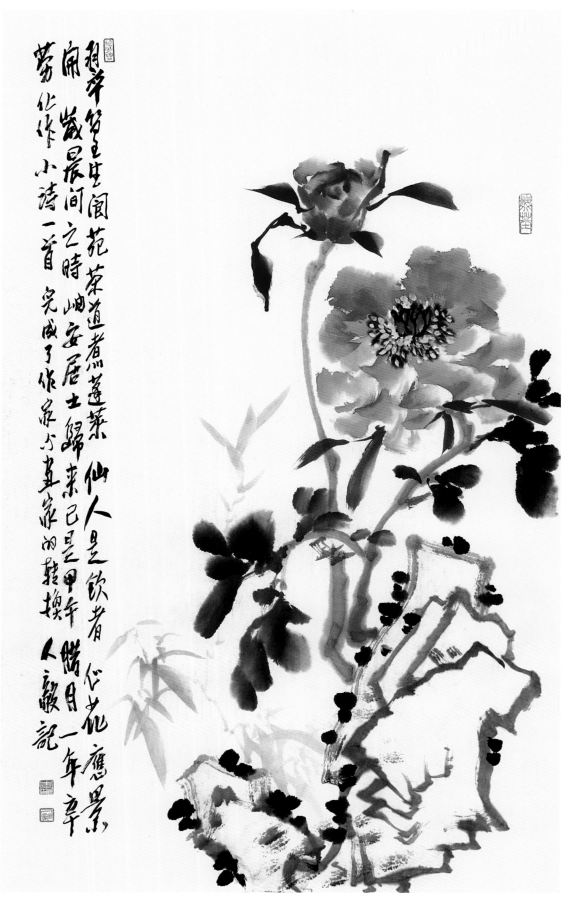

趙平生生园苑茶道煮燕蓬莱 仙人是饮者 任此花應景
闹巌晨间之時岫安居主歸来已是甲午腊月一年辛
苦化作小诗一首 完成了作家不畫家的轉换 大毅記

诗文长款式之居左上下贯通式

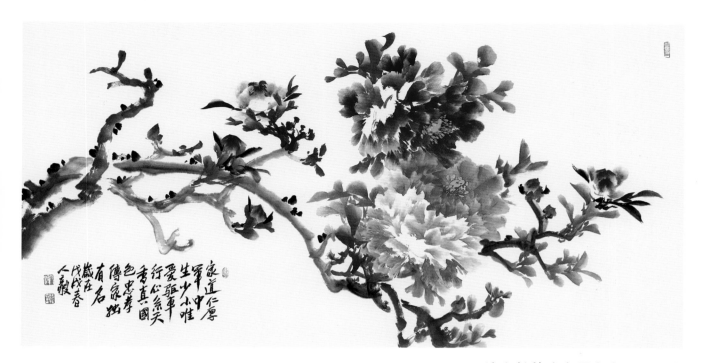

诗文长款式之居左上下贯通式

题写诗文是画面必不可少的组成部分，诗文、书法和绘画结合在一起，在形式上丰富了画面，也使构图更加完美。题款的内容与格式非常多变，有的款文还对作画时的环境及作画者的心情等进行了描写。如是赠人之作，还写上受赠者的姓名、字、号、敬语和谦辞等。

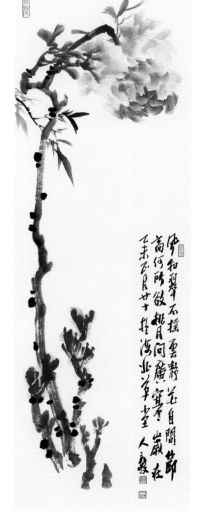

诗文长款式之右下一炷香式

遇到画面很空的构图时，须题长款。诗文长款题写法中，一炷香式被广泛运用。题款的字体很重要。工笔牡丹画一般选用篆书、隶书或楷书，写意牡丹宜选择行书。无论工笔还是写意，均以浓墨题款为宜。文字的排序要与画面协调。只有题字和画作浑然一体，才称完美。

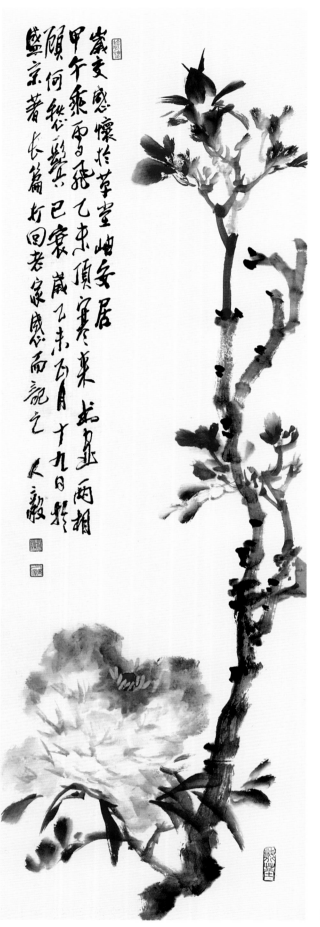

诗文长款式之左上一炷香式

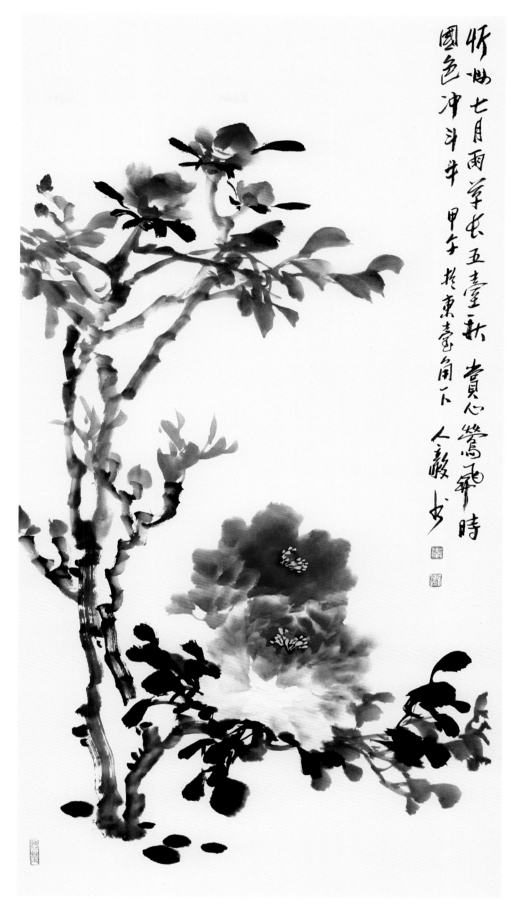

诗文长款式之题字在右中上式

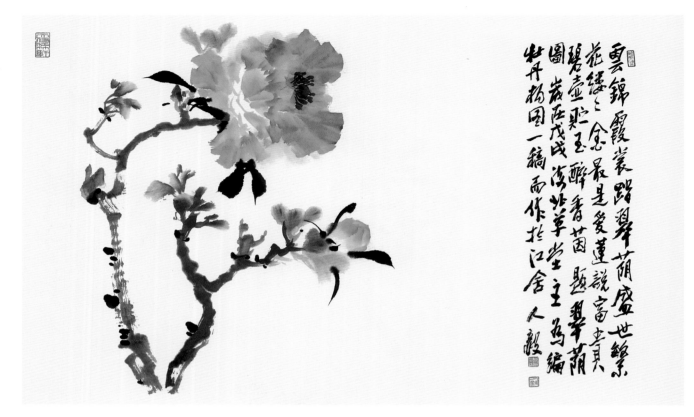

诗文长款式之书画同功相对题字居右式

当代人画牡丹离不开"国色天香""花开富贵"等常用常新的主题，还有许多画家创作了题画诗词题于画作上，丰富了作品的内涵。自撰题画诗是一种承传，古代画家的作品中有许多经典之作，如明代唐寅就留下一些诗画合璧的牡丹作品，其中《牡丹图》一诗中题："谷雨花枝号鼠姑，戏拈彤管画成图。平康脂粉知多少，可有相同颜色无。"清代画家恽寿平在《二色牡丹》中题："十二铜盘照夜遥，碧桃纱护洛城娇。最怜兴庆池边影，一曲春风忆凤箫。"在这种诗画相互呼应中，既使作品有精神高度，又使构图增加了人文内涵。如果画家不能自作题诗，也可以从咏牡丹诗中摘录、选用，使作品内涵更加丰富。

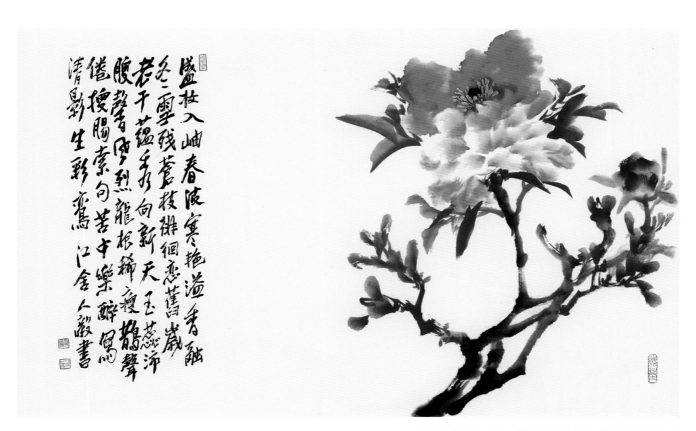

诗文长款式之书画同功相对题字居左式

谈构图离不开题款，画中题款古已有之，早在汉代出土的壁画及帛画上就已有题字了，但有目的的题款是从唐代开始的。到了宋代，苏轼等文人画家开始在画面上题字，且一发而不可收，元代以后题款完整的画作已经形成规模。从元到清，几乎每幅画都有题款，自此中国画成为融诗文、书法、篆刻、绘画于一体的综合性艺术品。画好牡丹，就应掌握好题款的规律，使构图日臻完美，进而创作出优秀的作品来。

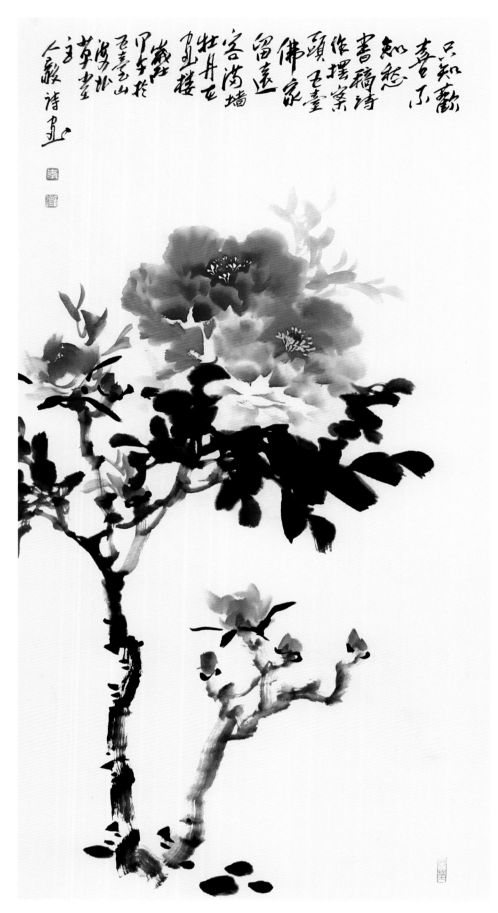

只知歡喜不知愁，书稿诗作摆案头，佛家留远客满墙，牡丹花山楼。

岁在乙丑于青岛沙北草堂主人毅诗画

诗文长款式之题字在上贯通式

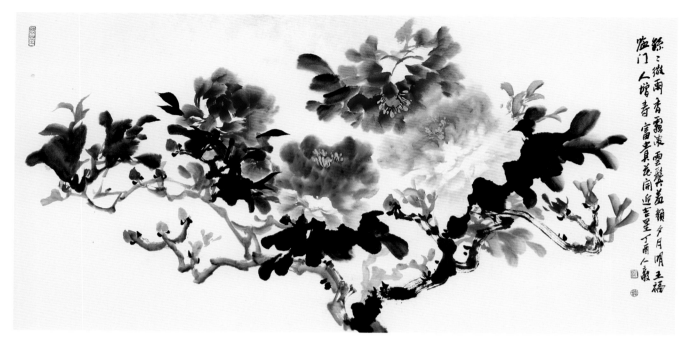

诗文长款式之横幅居右式

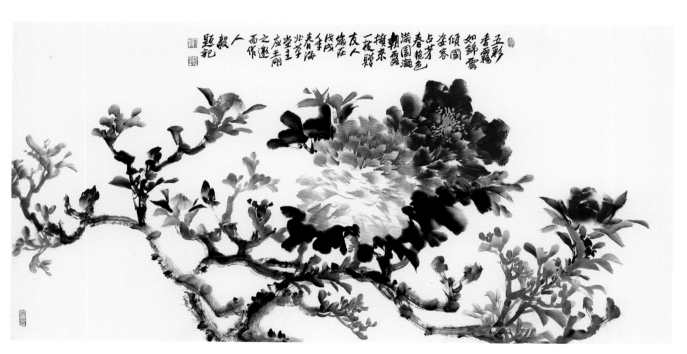

诗文长款式之横幅居上中式

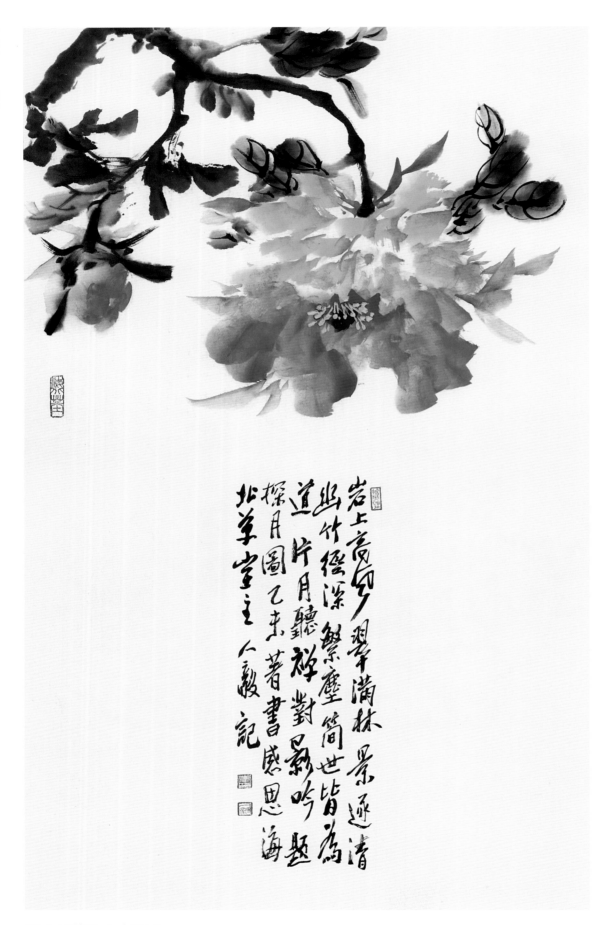

岩上高华翠满林　景逐清
幽竹径深　繁尘简世皆为
道片月听　禅对影吟题
探月图乙未著书感思海
北草堂主人殷记

诗文长款法之中下式

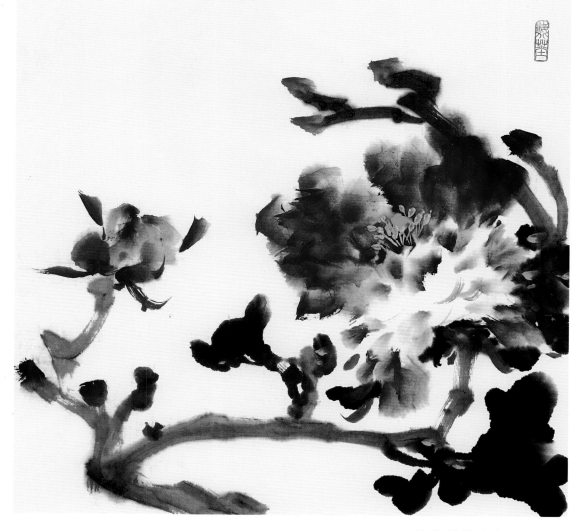

盯世清玉缘祖风兼容
平和贵养心草根民
生有大道俚句佗语
传家剖彩毫和露写名
花共邀田舍赏丽春岁
乙未海北学堂人毅书

诗文长款法之居上中式

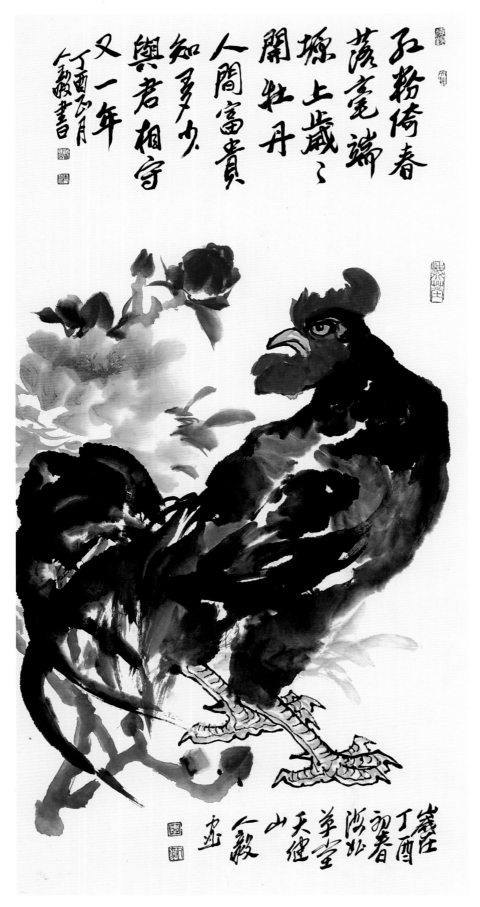

长短款综合法之上长下短式